U0108557

暢遊人魚世界

小朋友，來一起跟着本書把人魚塗上顏色，然後出發找找寶藏，再跟獨角鯨比賽……各種精彩活動等着你啊！本書還附有精美的立體毛絨貼紙，以及各種形式的紙模型及遊戲卡。

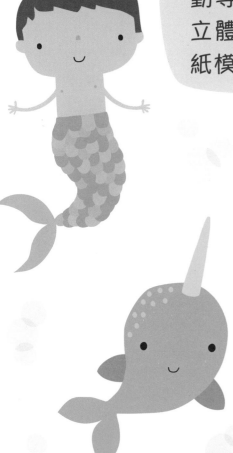

新雅文化事業有限公司
www.sunya.com.hk

使用書後紙模型
及遊戲卡的方法

本書附各種形式的紙模型及遊戲卡,供你進行不同的活動和遊戲。使用方法如下:

1. 從書後取出附有紙模型及遊戲卡的卡紙。

美麗的筆蓋

請取出以下卡片,參考右邊的小圖套在鉛筆上,便可變成美麗的筆蓋。

人魚彩旗

請取出以下旗子,把旗子的上方向後摺,並黏貼在絲帶或繩子上,做成一串彩旗。

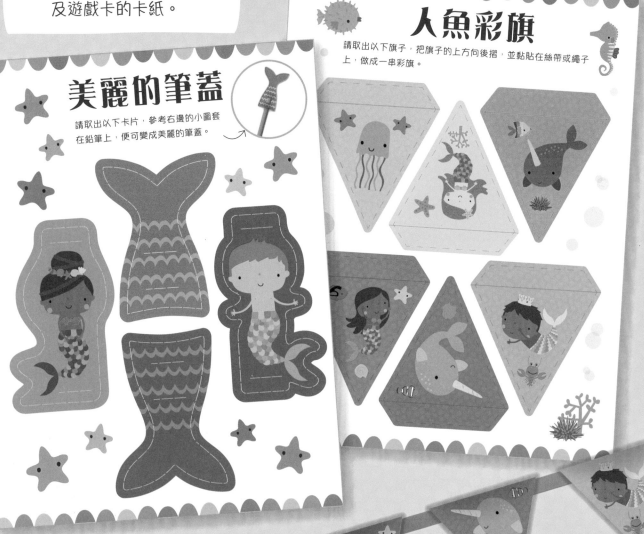

2. 輕輕按壓卡紙上的裁切線,取出各種紙模型及遊戲卡。

3. 替紙模型及遊戲卡塗上顏色並作裝飾。如有需要,可請成人協助。

美麗的色彩

請把人魚和她的朋友們塗上顏色。

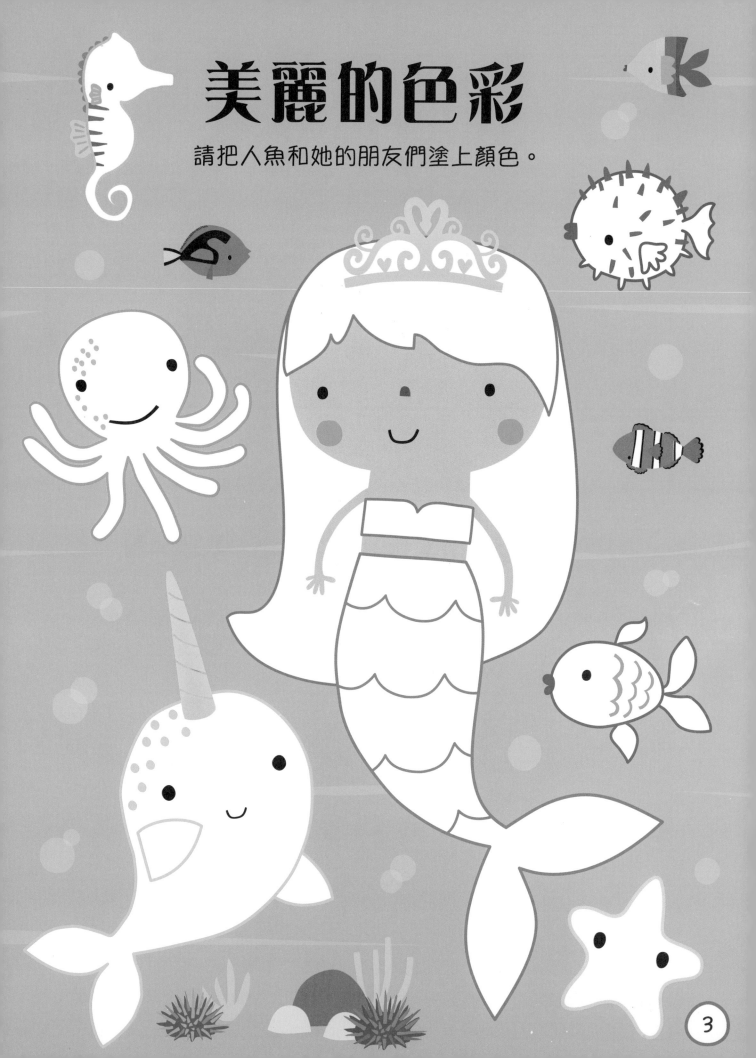

海底世界

請在海底世界找找下方的事物。

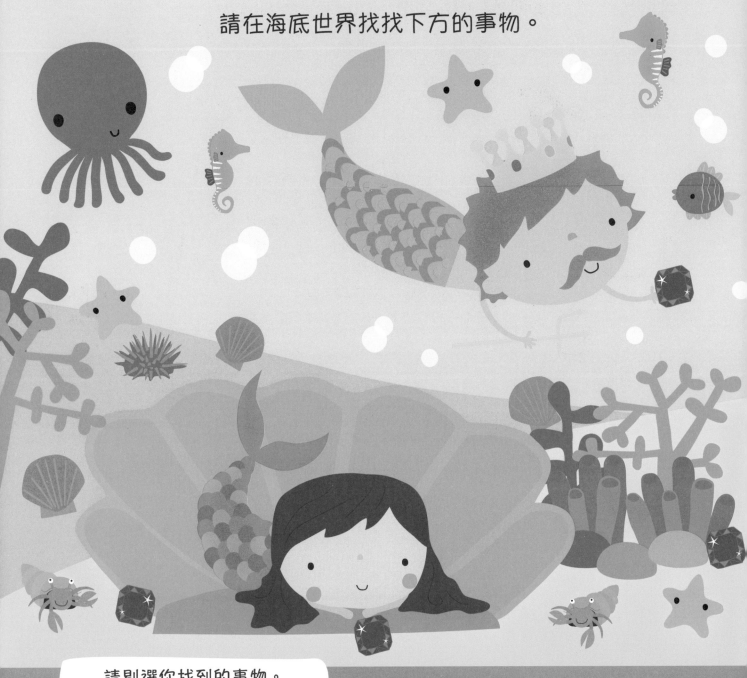

請剔選你找到的事物。

1輛馬車

4隻寄居蟹

2支三叉戟

3頂皇冠

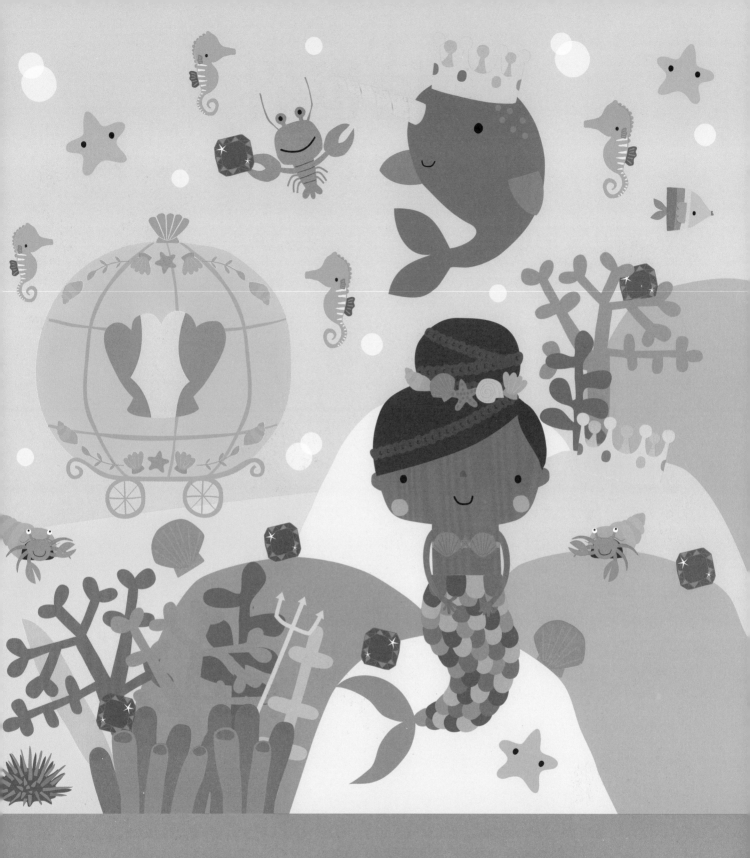

10顆寶石

6隻海星

7隻海馬

5個貝殼

人魚世界

在人魚世界中，女孩和男孩各有多少？
請把答案寫在空白位置。

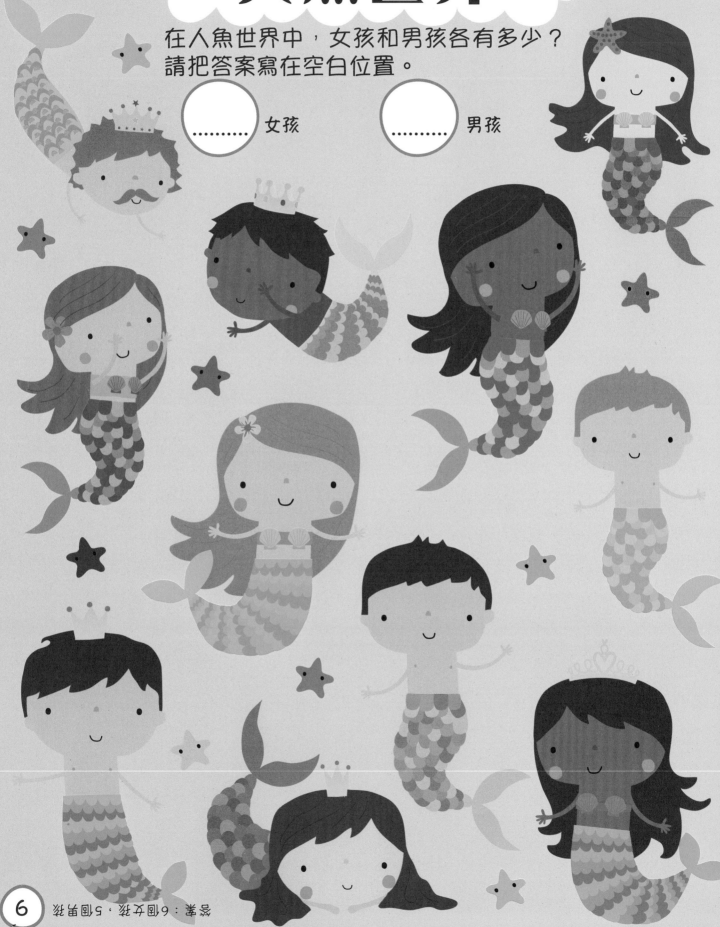

.......... 女孩　　　　.......... 男孩

答案：6個女孩，5個男孩

精美的圖案

請參考左方的彩色圖，把海洋動物塗上顏色。

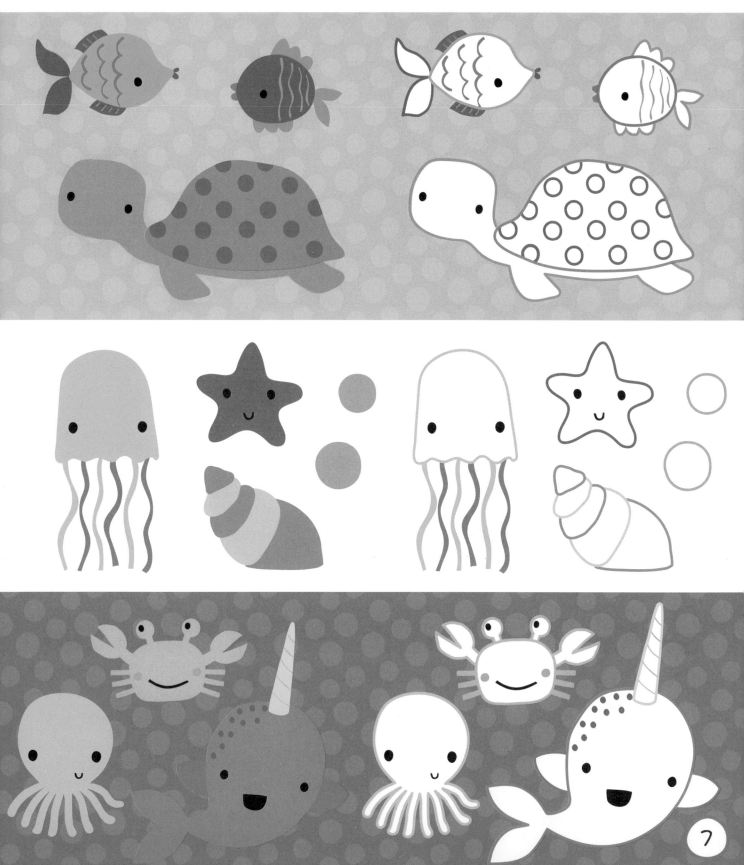

7

海底挑戰

請用線引領獨角鯨找到人魚國王，
並試試在途上別碰到邊界啊！

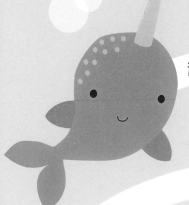

起點 →

終點 →

 8

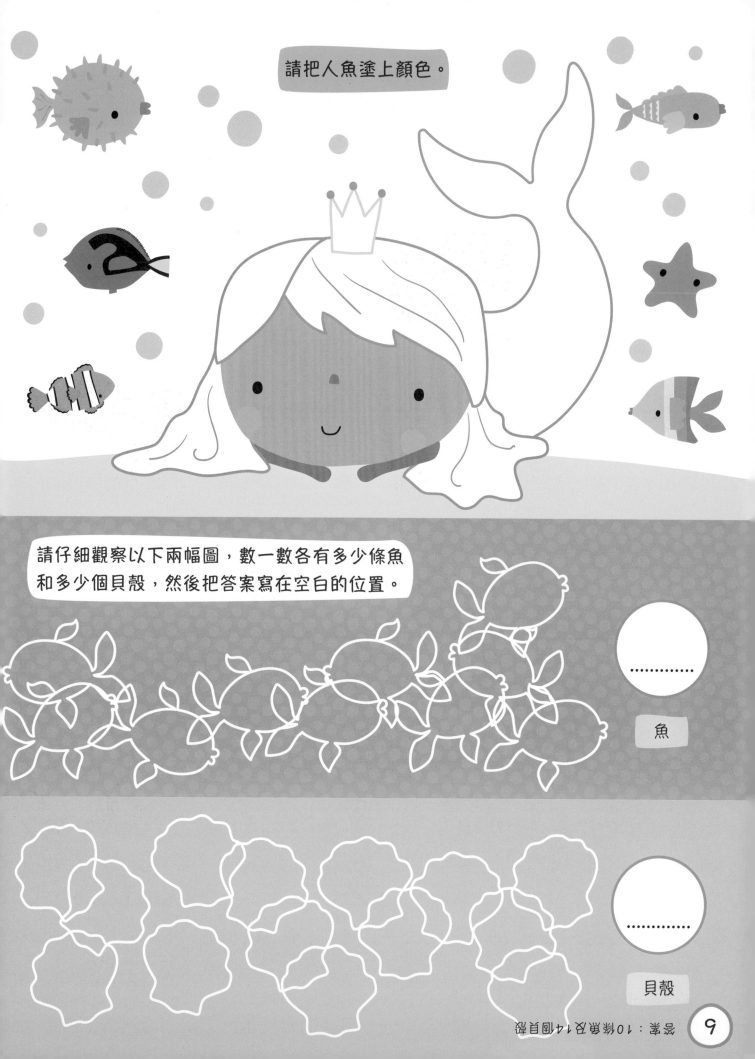

請把人魚塗上顏色。

請仔細觀察以下兩幅圖，數一數各有多少條魚和多少個貝殼，然後把答案寫在空白的位置。

............

魚

............

貝殼

極地動物

請把各種極地動物和對應的特寫用線連起來。

人魚和企鵝的英文名稱分別是什麼呢？請排列出正確的英文名稱，並寫在線上。

EMR AIDM

PGE NUIN

_____ _____

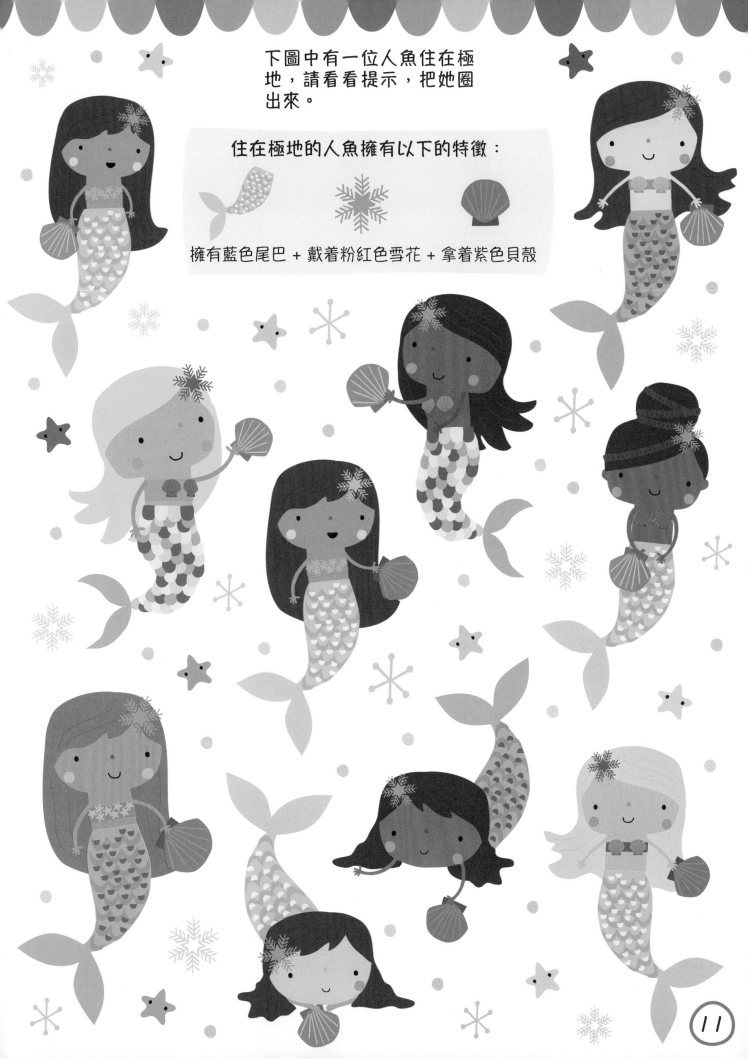

下圖中有一位人魚住在極地,請看看提示,把她圈出來。

住在極地的人魚擁有以下的特徵:

擁有藍色尾巴 + 戴着粉紅色雪花 + 拿着紫色貝殼

海冸找一找

請仔細觀察海冸，找出以下排列次序的事物，然後剔選你找到的。

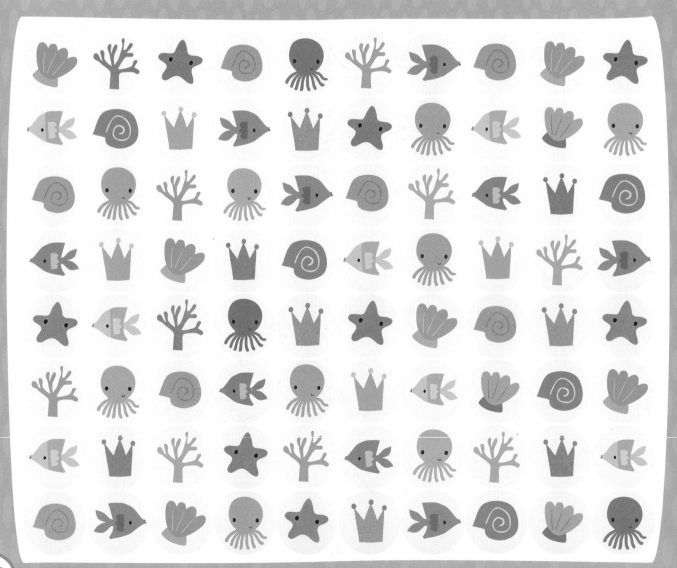

英文泡泡

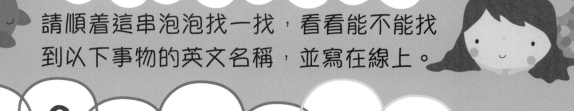

請順着這串泡泡找一找，看看能不能找到以下事物的英文名稱，並寫在線上。

o c e a n m e r m a
f n w o r c d i a
i s h n a r w h
l a r o c l a

海洋：ocean 魚：

人魚： 獨角鯨：

皇冠： 珊瑚：

海底舞池

請按照以下的方向指示，帶領人魚穿過舞池來到獨角鯨那裏。請畫出路線。

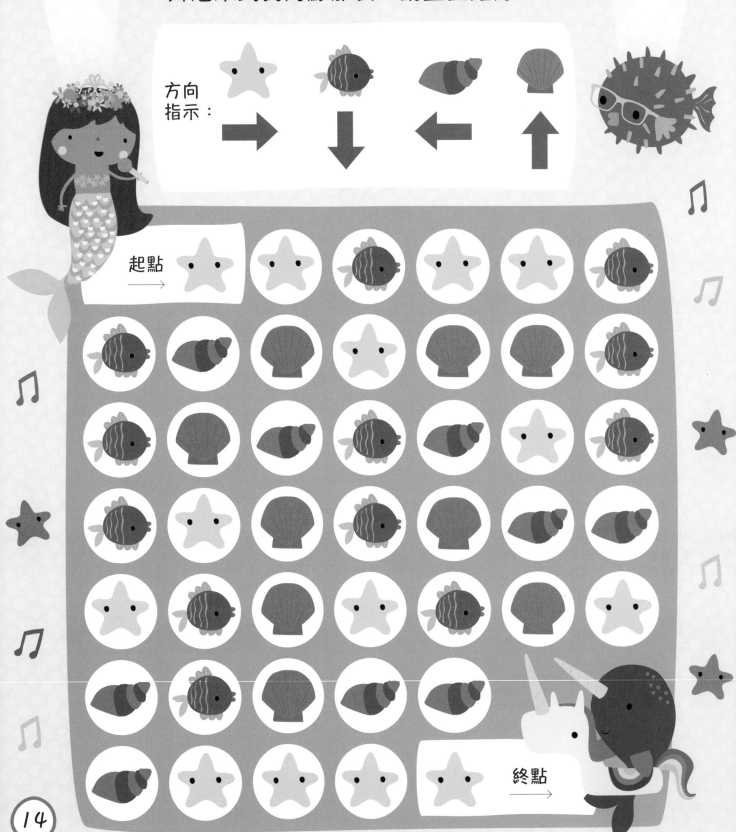

方向指示：
→ ↓ ← ↑

起點 →

終點 →

舞池上的舞者都是一雙一對的，而且跟對方長得一模一樣。請用線把每對舞者連起來，然後塗上正確的顏色。

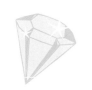

海盜出沒！

請仔細觀察左右兩幅圖，圈出10個不同的地方。

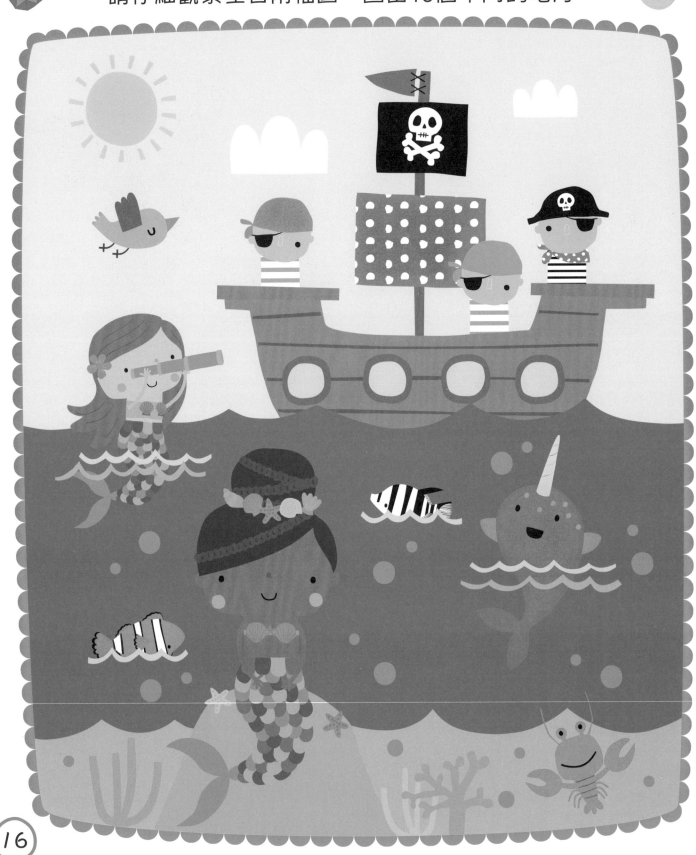

每找到一個不同的地方，就在對應的數字旁加剔。

1　2　3　4　5　6　7　8　9　10

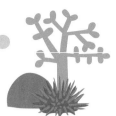

珊瑚迷宮

請按照箭頭指示的方向，帶領人魚男孩找到朋友。有些珊瑚附帶數個箭頭，請選一選哪個才是對啊！請畫出路線。

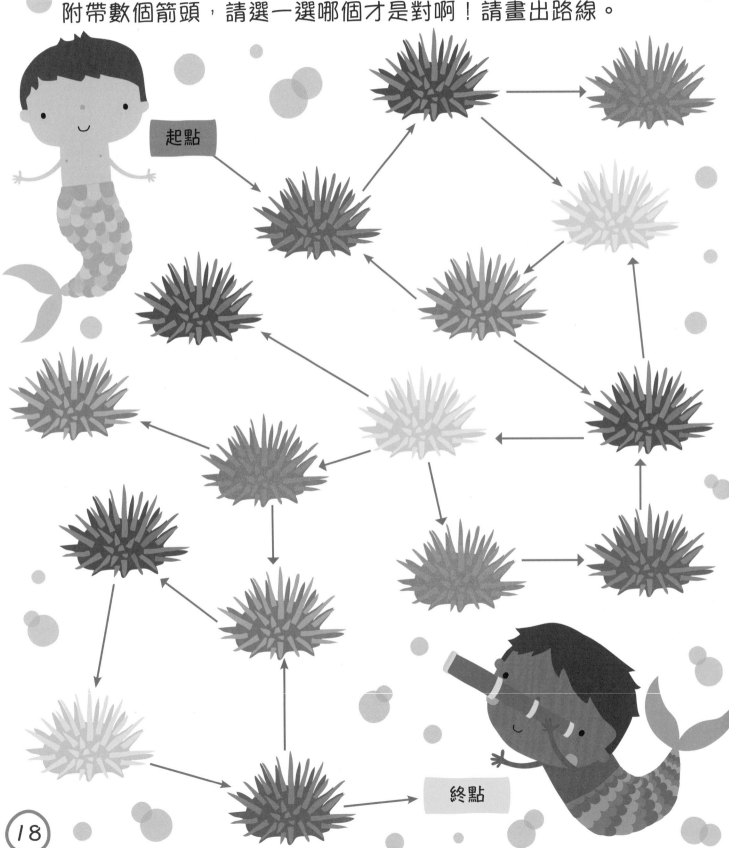

起點

終點

圓點和條紋

每隻海龜身上有6個圓點，每條魚兒身上有4條條紋。請替以下的海龜和魚兒畫上正確的圖案，然後塗上顏色。

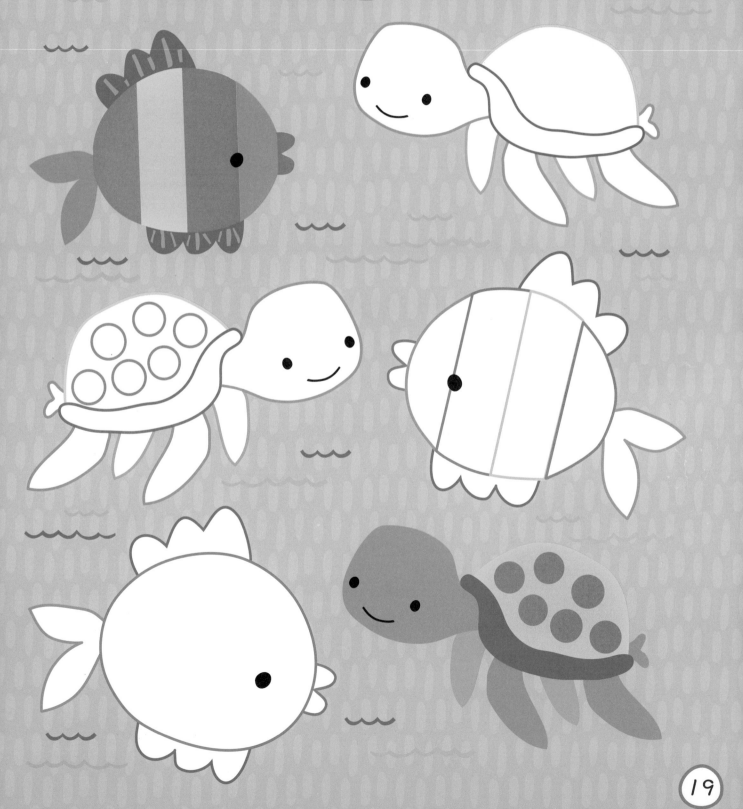

問答遊戲

請看看下方的題目，然後圈選正確的答案。

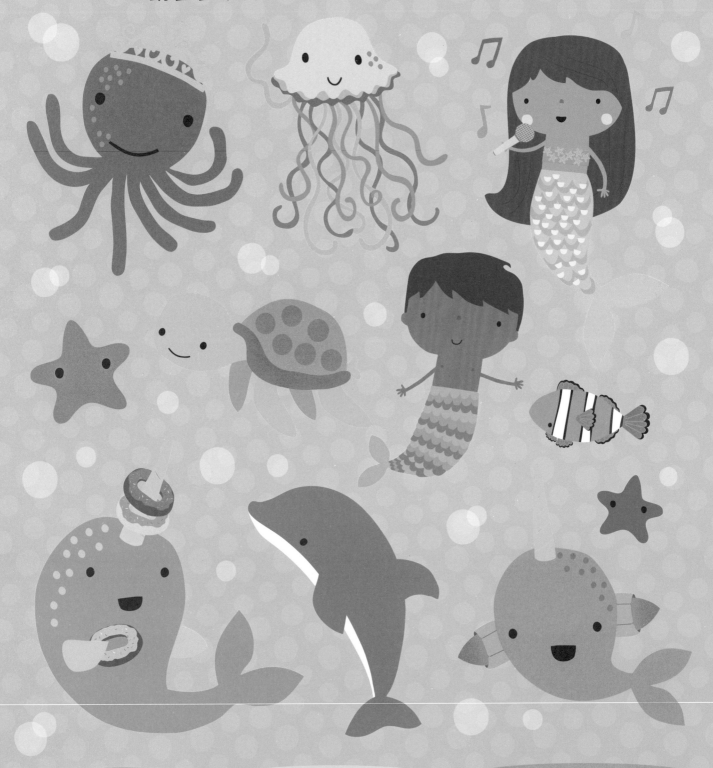

誰在唱歌？　　　　誰戴上了皇冠？　　　　誰在吃甜甜圈？

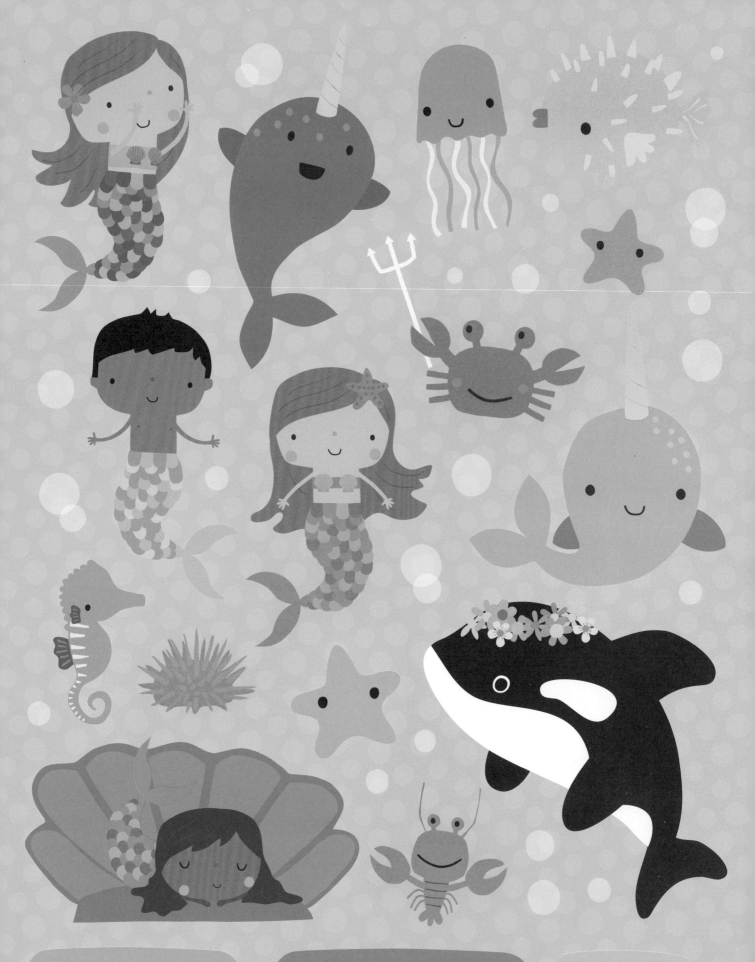

誰拿着三叉戟？ 　　誰擁有黃色和綠色的尾巴？ 　　誰在睡覺？

海底藏寶地圖

這是一張海底藏寶地圖,閱讀方法很簡單:首先看上方的英文字母,找出事物位於哪直行,然後看左方數字,找出事物位於哪橫行,例如:人魚位於A1的位置。那麼寶藏在哪裏呢?

	A	B	C	D
1	人魚	河豚	獨角鯨	小丑魚
2	海龜	海馬		水母
3	城堡	貝殼	寶箱	貝殼
4		珊瑚	寄居蟹	龍蝦

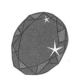

請寫出答案:..........

請加一加每位人魚各找到多少件寶物。哪個
人魚找到最多件寶物呢？

Ⓐ $1 + 3 =$

Ⓑ $2 + 3 =$

Ⓒ $3 + 3 =$

Ⓓ $3 + 4 =$

請寫出答案：

請仔細觀察下圖，圈出兩件相同的寶物。

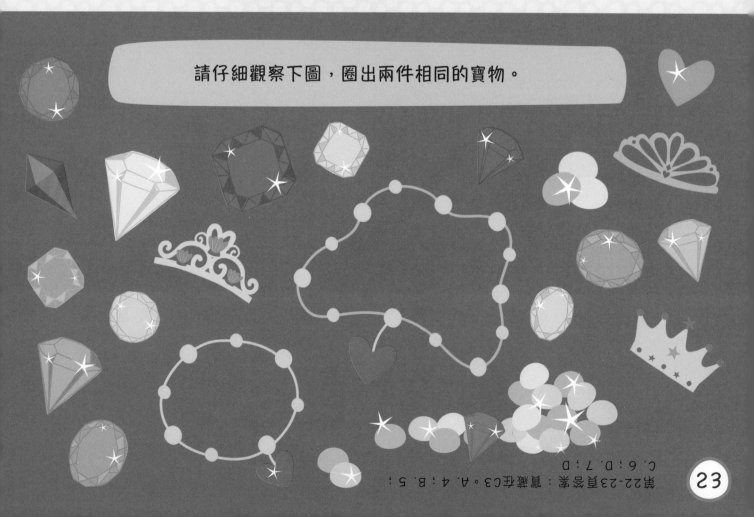

海底宮殿

請按照以下的顏色指示，把海底宮殿塗上顏色。

1 2 3 4 5 6

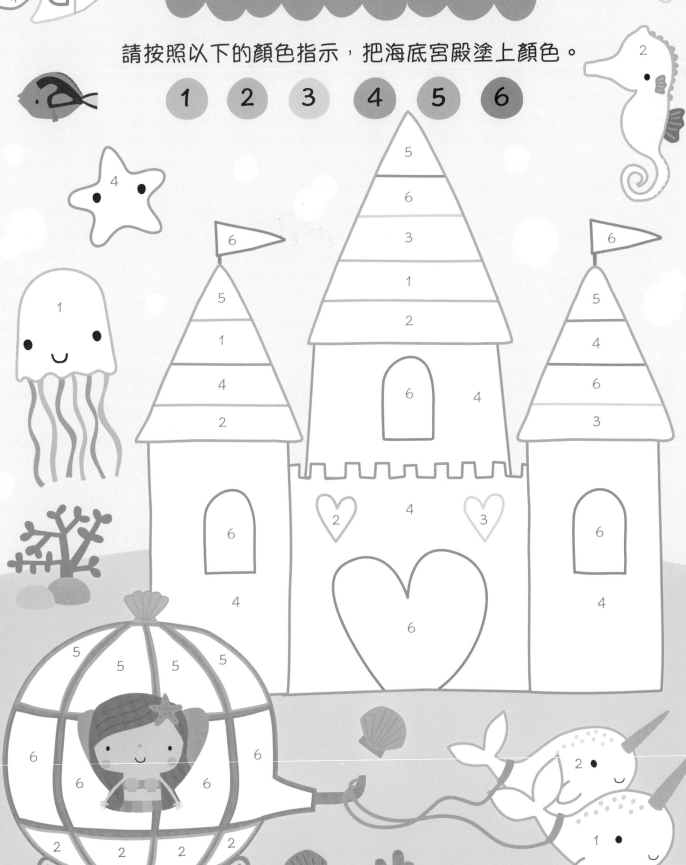

24

野餐食物

請圈選5款你喜歡的野餐食物。

請仔細觀察左邊的格子，找出一個不屬於右邊大圖的格子。請寫出答案。

..........

A

B

C

D

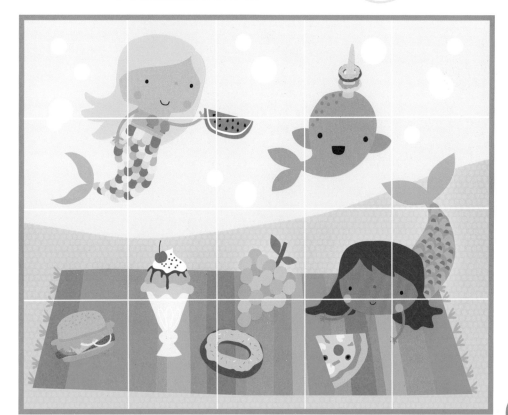

温暖的家

請看看以下的謎語，猜一猜左邊的人魚住在哪裏。

謎語
我有一個很棒的家，
那裏有很多很多沙。

A. 彩虹岩石

B. 人魚宮殿

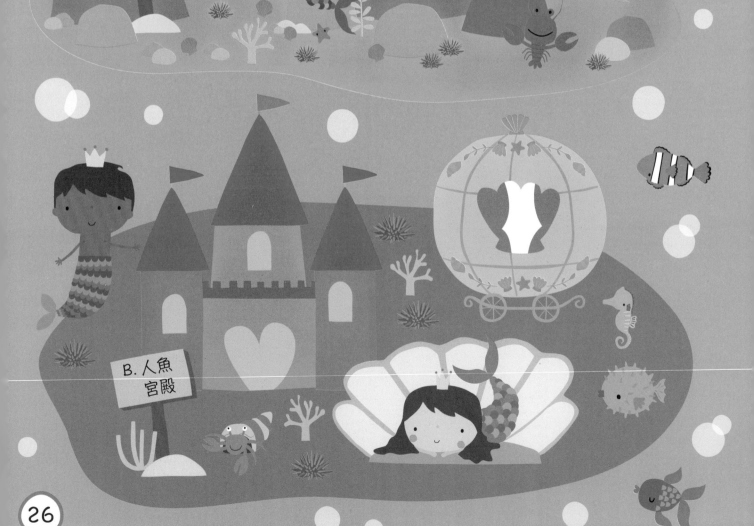

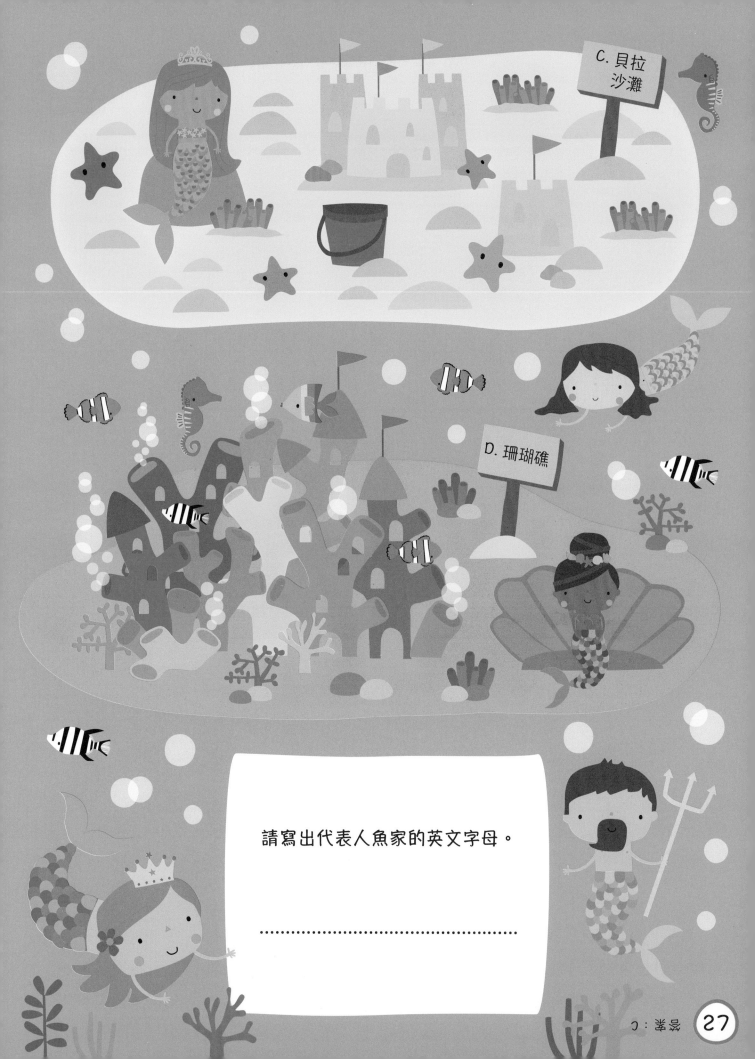

C.貝拉沙灘

D.珊瑚礁

請寫出代表人魚家的英文字母。

......................................

海邊找一找

海邊住了許多海洋生物，牠們成羣結隊住在一起。請仔細觀察下方3欄，分別圈出當中不同類的海洋生物。

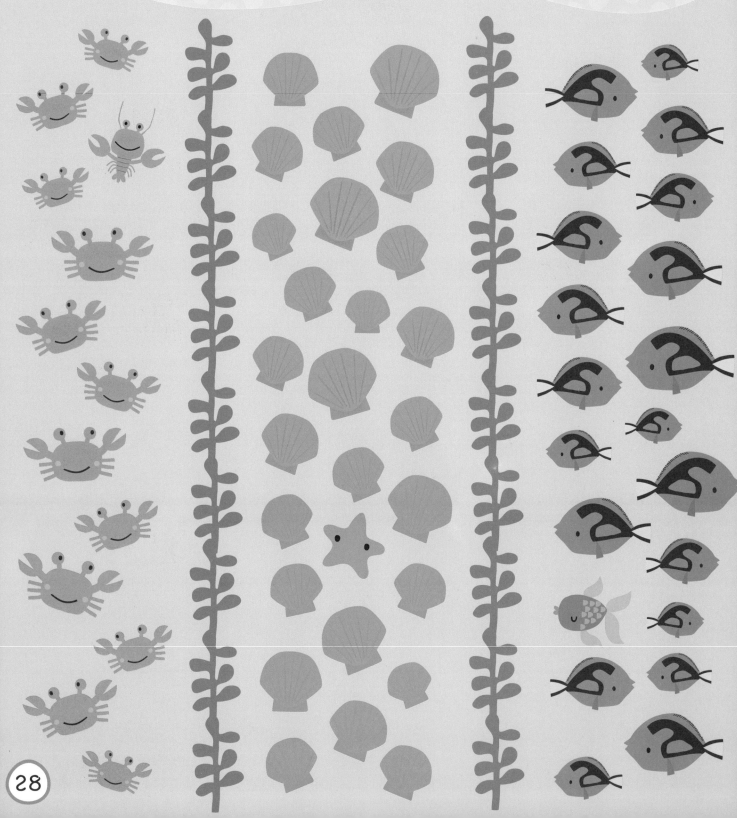

貝殼迷宮

請一邊收集貝殼，一邊帶領人魚找到她的朋友。
請畫出路線。

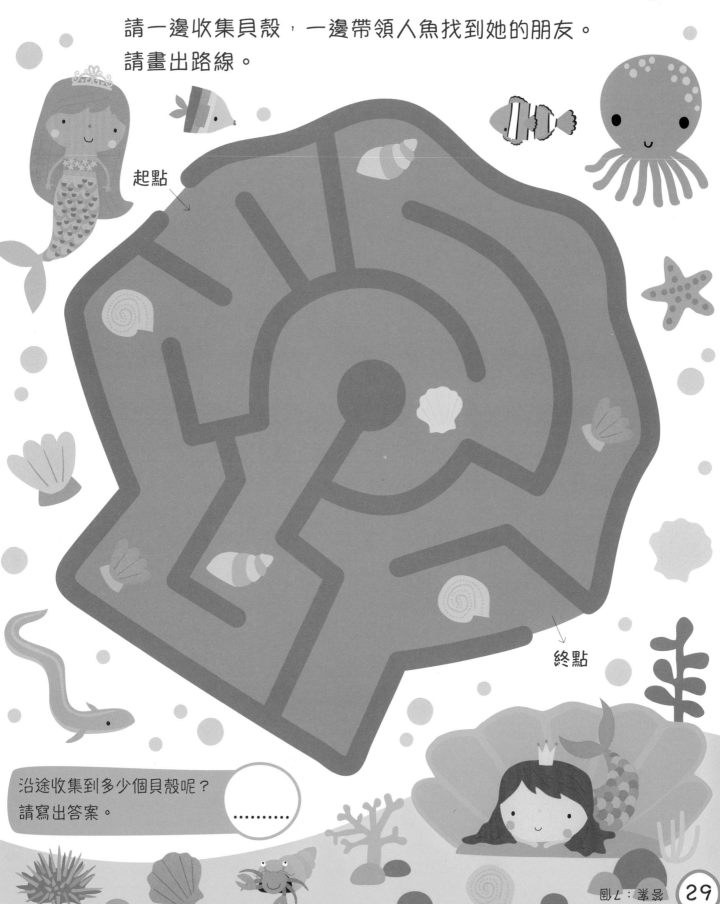

起點

終點

沿途收集到多少個貝殼呢？
請寫出答案。

人魚美食

請仔細閱讀薄餅食譜，然後看看以下的材料可製作多少塊薄餅。

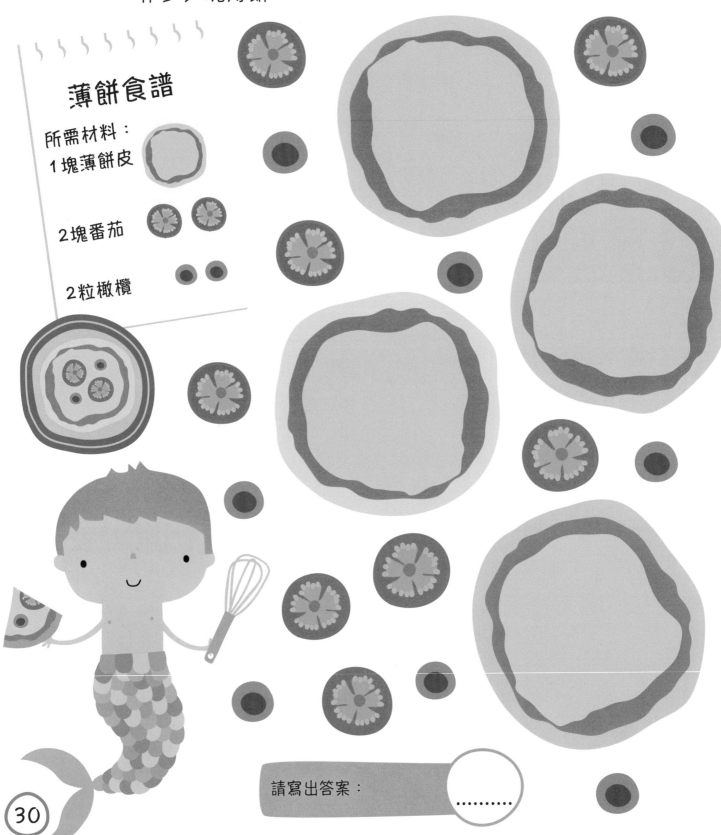

薄餅食譜

所需材料：
1 塊薄餅皮

2 塊番茄

2 粒橄欖

請寫出答案：.............

以下是兩幅左右對稱的圖畫，請參考左邊的圖案，畫出右邊的圖案。

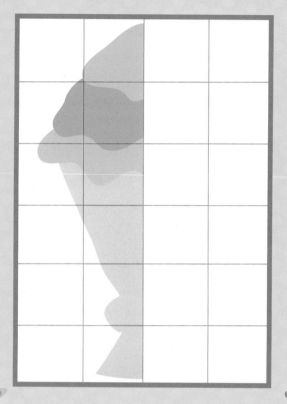

請設計一個杯子蛋糕，放上喜愛的材料。

材料建議：

 櫻桃

 巧克力碎

 星形糖碎

假如你是人魚，你會是怎樣的一個人魚呢？

請從上而下作出選擇，按着所選的箭頭，找出答案。

喜歡熱

喜歡冷

獨立自主

努力工作

聯羣結隊

優游自在

喜歡淺水

傾聽者

喜歡甜的食物

喜歡深海

發言者

喜歡咸的食物

喜歡早上

喜歡音樂

喜歡粉紅色

喜歡晚上

喜歡閱讀

喜歡紫色

調皮可愛

你是一個淘氣的人魚，喜歡跟同伴開玩笑。

活潑好動

你是一個外向好動的人魚，到處找尋新挑戰。

機智靈巧

你是一個小小智者，朋友們都喜歡聽取你的意見。

美麗的筆蓋

請取出以下卡片，參考右邊的小圖套在鉛筆上，便可變成美麗的筆蓋。

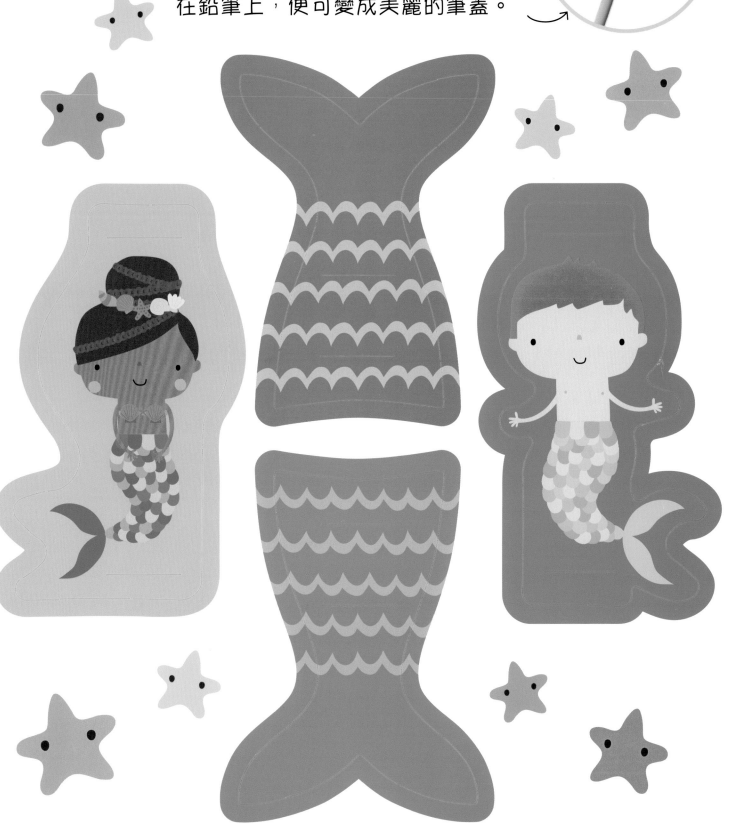

人魚城堡

本頁和之後2頁的城堡配件和底座可供你製作一個奇妙的人魚城堡。

請取出各個城堡配件和底座,沿壓線摺疊或沿裁切線去掉鏤空的部分,然後把城堡配件插放在底座上。

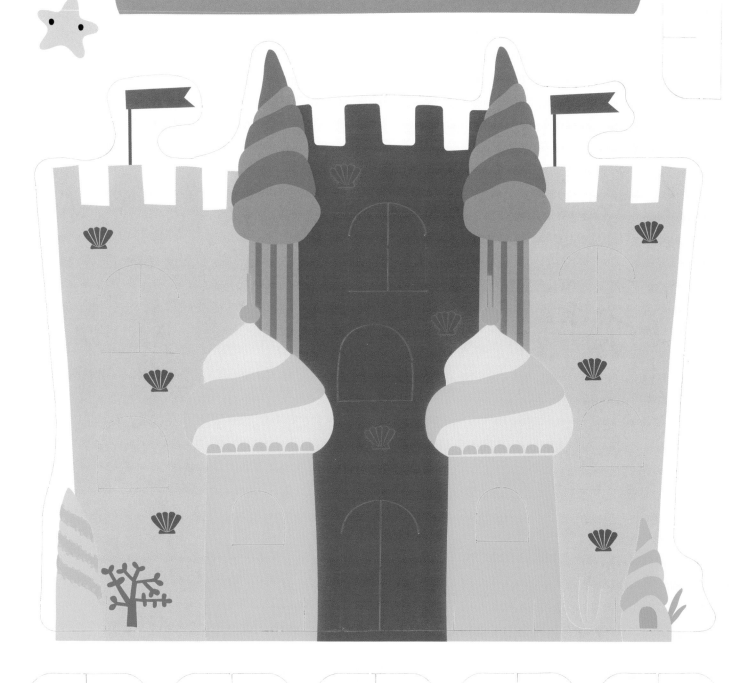

人魚城堡

請參考前面的指示，製作一個奇妙的
人魚城堡。

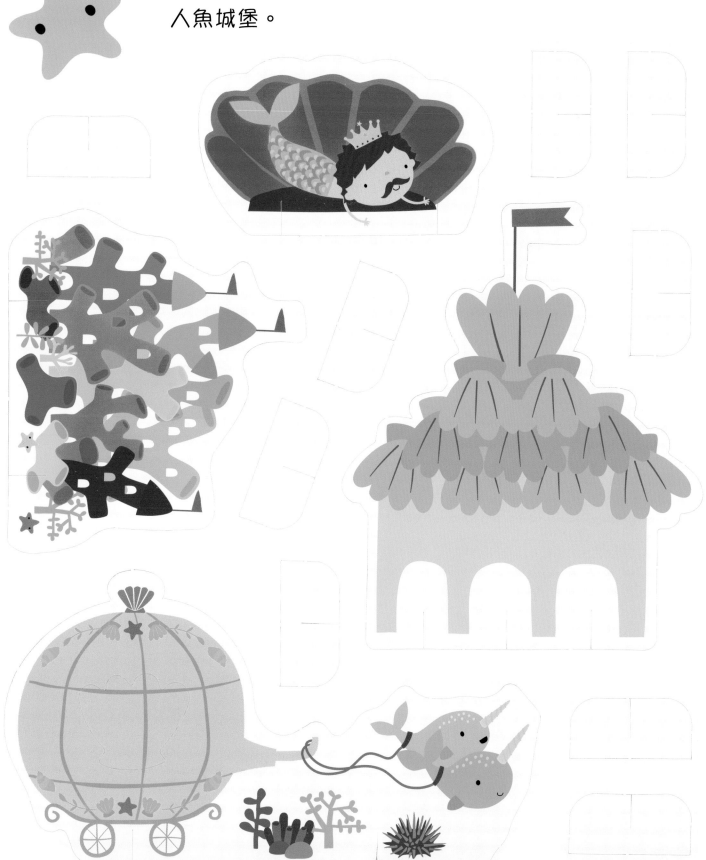

人魚城堡

請參考前面的指示，製作人魚城堡裏的不同角色。

人魚彩旗

請取出以下旗子，把旗子的上方向後摺，並黏貼在絲帶或繩子上，做成一串彩旗。

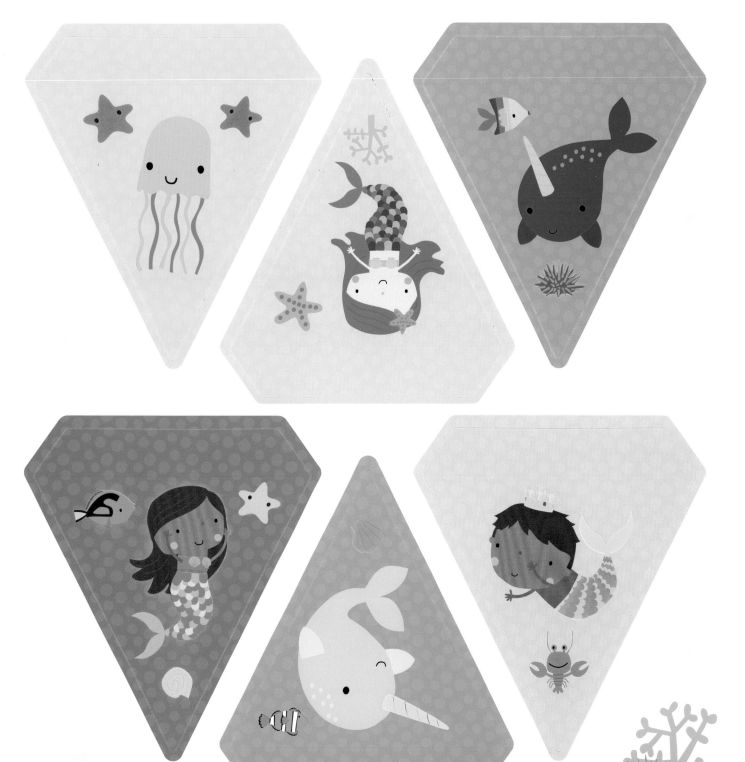

魔法人魚手提籃

一起來做一個魔法人魚手提籃！

步驟：

1. 取出以下的手提籃，並沿壓線摺疊。

2. 把手提籃的兩側黏貼在一起。

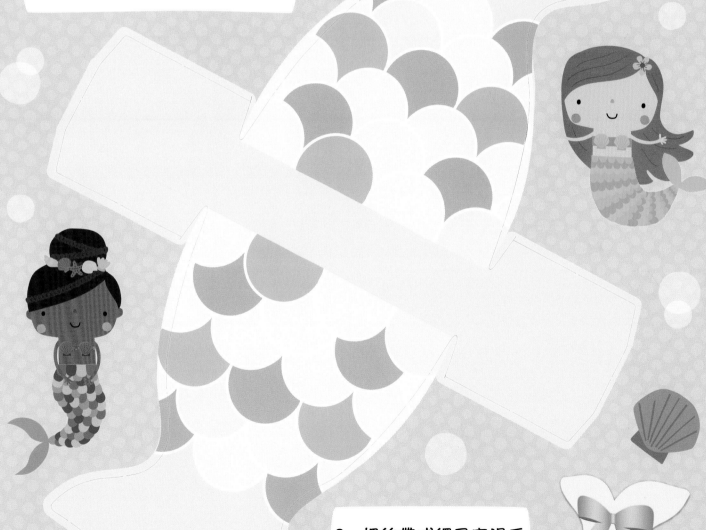

3. 把絲帶或繩子穿過手提籃的上方，做成手挽或結上蝴蝶結。

漂亮的書籤

請取出以下2張書籤，你可用它們來標記本書中有趣的活動。

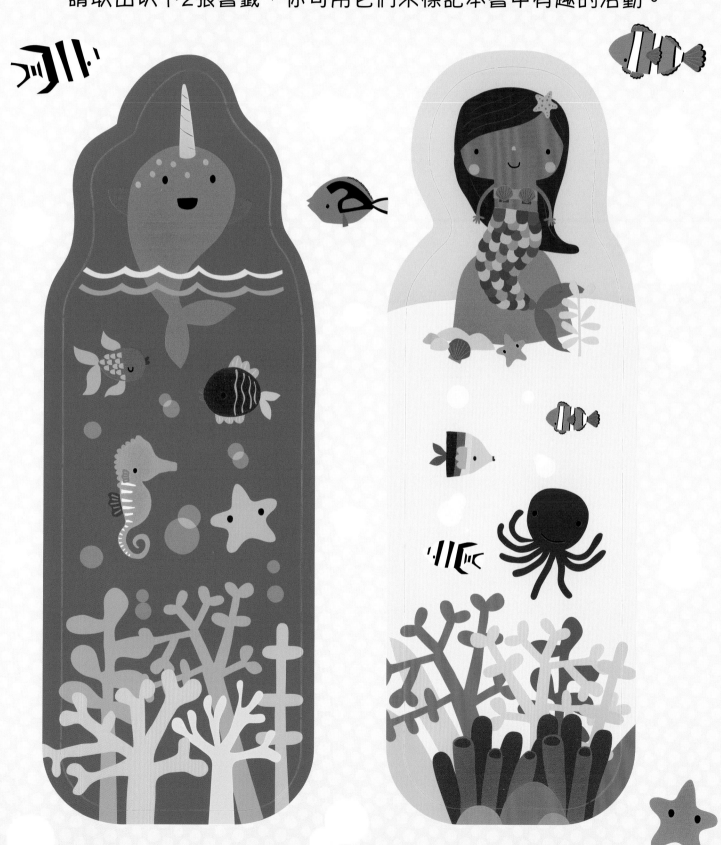

人魚拼圖

請取出以下的拼圖塊並打亂，然後看看你能不能將它們再次拼好。

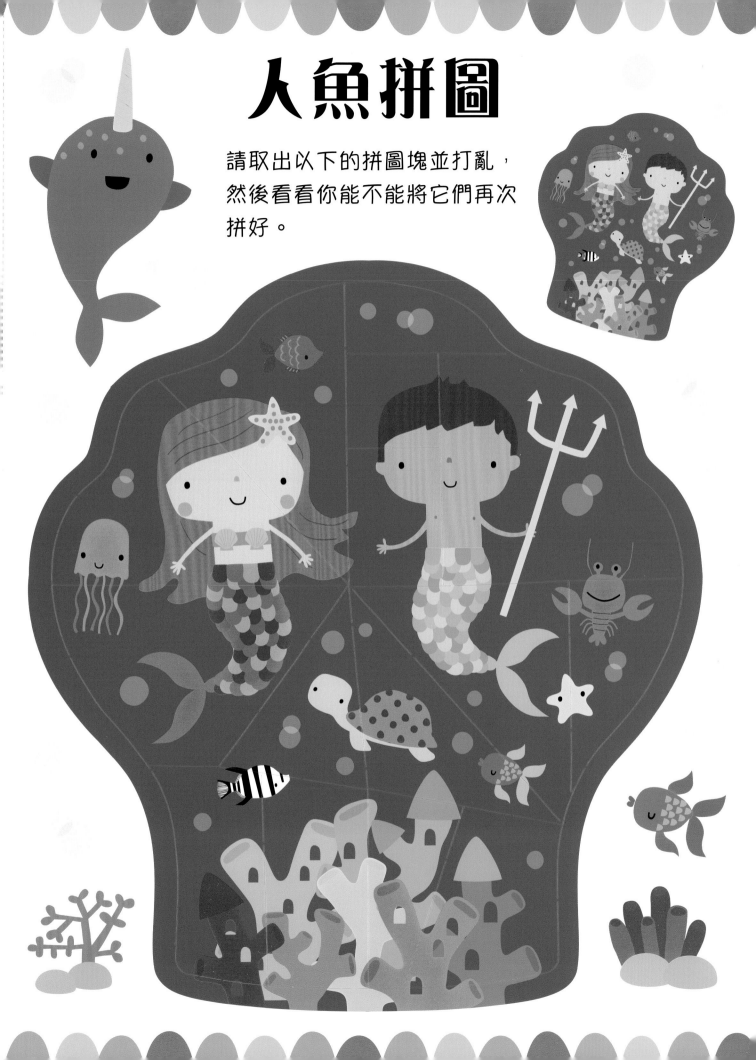

海洋接龍卡

步驟：

1. 取出本頁和下頁的接龍卡，反轉洗勻放桌上。每位參加者抽 4 張接龍卡，餘下接龍卡繼續面朝下。

2. 猜拳決定出牌的先後次序，第一位參加者出示自己手上其中 1 張接龍卡，並放在桌上。

3. 參加者輪流出示自己手上其中 1 張接龍卡，但該接龍卡的圖案必須能與上一位參加者出示的接龍卡配對，見右下角的示例。如參加者手上沒有可用的接龍卡，便要從接龍卡堆中取多 1 張。

4. 誰最快用完手上的接龍卡便勝出。

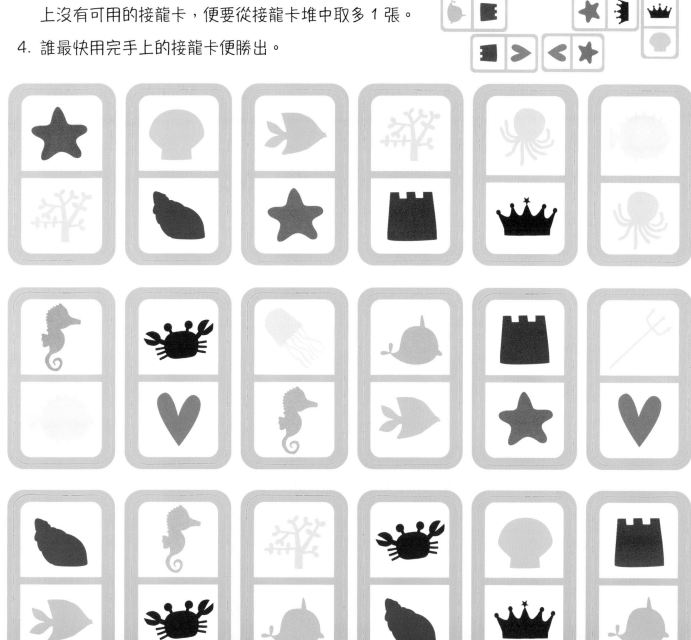

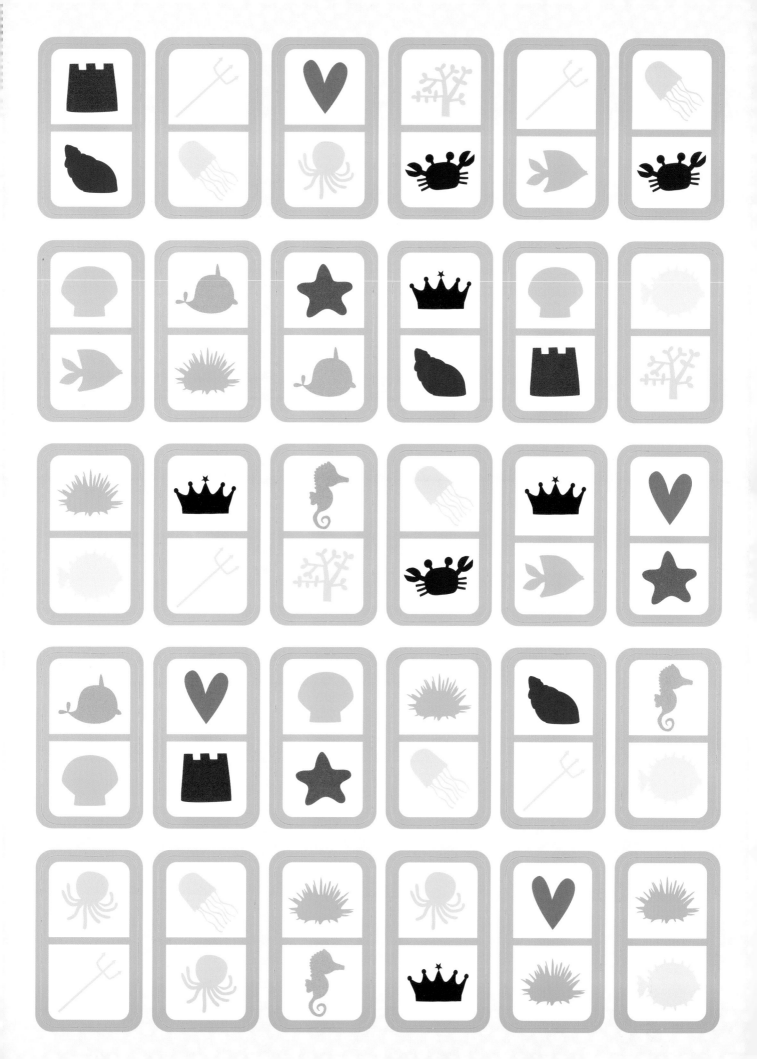